U0102946

簡帛書法大系

肩水金關漢簡書法 四

張德芳 王立翔 主編

上海書畫出版社

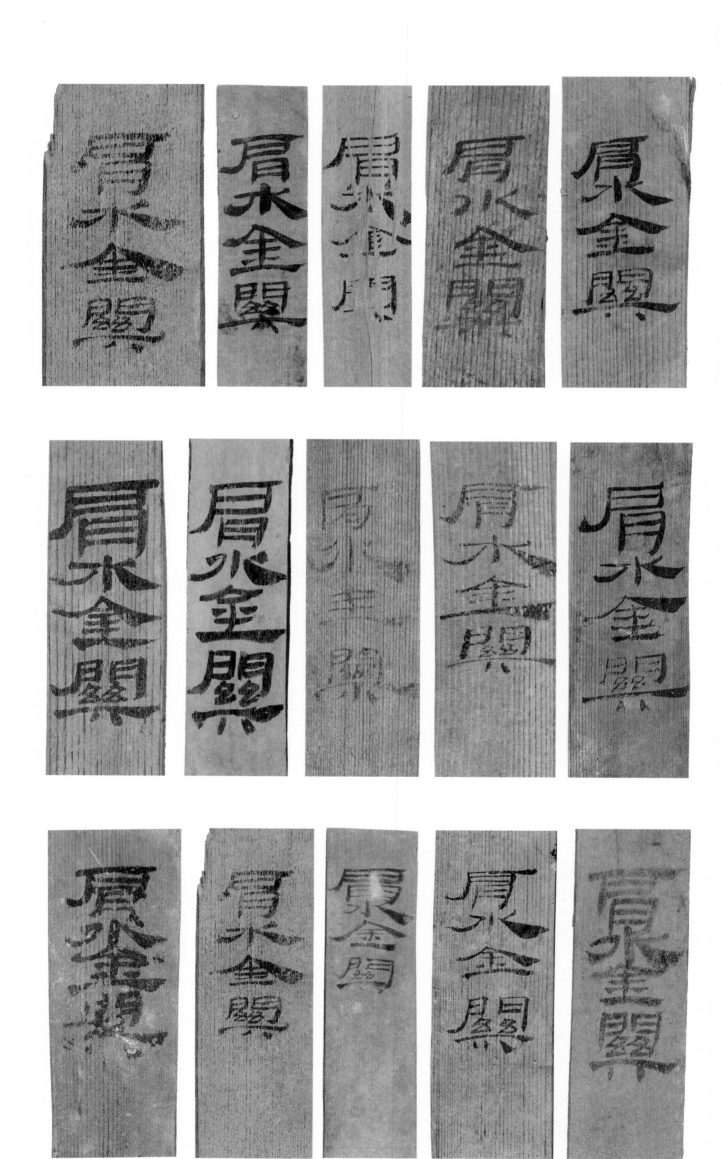

前　言

肩水金關，是漢代張掖郡肩水都尉所轄一處出入關卡，是河西走廊進入居延地區的必經之地，位於甘肅省金塔縣北部，坐落在額濟納河東岸，北緯 40°35'18''，東經 99°55'47''，南距肩水候官遺址（地灣）500 米。發源於祁連山南坡的額濟納河是我國第二大內陸河，全長八百二十多公里。《漢書·地理志》載『羌谷水出羌中，東北至居延入海，過郡二，行二千一百里』，『呼蠶水出南羌中，東北至會水入羌谷』，說的就是今天張掖市境内的黑河和酒泉市境内的北大河，兩水在金塔以北會合後向東北流入額濟納，又稱之爲額濟納河。古往今來，河流兩岸成爲人們棲居和爭奪的天地，也因此而載滿了厚重的歷史文化。

西漢前期，匈奴佔有北方的遼闊土地，河西地區休屠王和渾邪王駐牧。漢武帝元狩二年（前一二一），霍去病三出河西，驅逐匈奴，『設四郡，據兩關』，使河西地區納入漢朝版圖。在大規模移民實邊、設置郡縣、修築邊塞、駐兵戍守的同時，大約在太初三年（前一○二），使強弩都尉路博德築居延澤上，沿着額濟納河，從酒泉到居延修築了近五百公里的千里防綫，北部由居延都尉戍守，南部由肩水都尉駐防。從北到南，居延都尉有珍北候官、甲渠候官、卅井候官；肩水都尉有廣地候官、橐他候官、肩水候官。每個候官各自駐守近百里邊塞和數量不等的城障烽隧。此外還有居延和驿馬兩個屯田區。正是這些當年的軍事戍守和經濟文化活動，爲我們留下了兩千多年前先民在此活動的大量遺跡遺物和數量衆多的漢代簡牘。

早在一九三○年，西北科學考查團成員、年輕的考古學家瑞典人員格曼曾對額濟納河流域遼闊地域進行了地毯式考古調查，在將近三十處遺址，發掘出土了一萬多枚漢簡，即著名的居延漢簡。其中，在金關遺址（A32）出簡七百二十四枚，在南面五百米地方的地灣遺址（A33）出簡二千三百八十三枚。兩處遺址所出漢簡占全部居延漢簡的三分之一。

時隔四十年後，甘肅省文博部門又於一九七一—一九七三年間，對甲渠候官遺址和肩水金關遺址進行了再次發掘，後者出簡一萬一千多枚。如果再加上一九八六年地灣出土的七百多枚，兩地先後出簡一萬五千多枚，是新舊居延漢簡總數的一半。

肩水金關同縣索關一起形成河西走廊通向東北居延地區的兩處邊關，功能和性質同西部的陽關、玉門關一樣，是檢查出入行人的關口。金關漢簡包括了大量的出入關文書和軍事屯戍的記載，還有大量涉及當時西北邊地政治、經濟、文化、交通、民族、社會等方面的内容，是研究兩漢西部邊疆的第一手資料。從書法藝術上講，簡牘文字跨越數百年，其中包含的各類書體如小篆、古隸、八分、

隸草、章草、今草等等，既是我們觀摩欣賞的書法藝術珍品，又是書法愛好者臨摹传承的範本，還是研究漢字演變和書法史的實物資料。

二十世紀三十年代出土的金關漢簡，收錄在中華書局一九八○年出版的《居延漢簡甲乙編》中。近年來臺北歷史語言研究所重新整理，有紅外綫圖片，已出版《居延漢簡》壹至肆卷，有清晰的圖版和準確的釋文。二十世紀七十年代出土的金關漢簡，有中西書局近年出版的《肩水金關漢簡》壹至伍卷以及《地灣漢簡》一卷。

但是上述書籍部頭大、卷帙多、定價高、內容雜，適合專門從事歷史、考古、社会、文化等方面的專業研究工作者，不太適合普通書法愛好者攜帶、觀摩及臨寫。因此之故，我們選編了《肩水金關漢簡書法》四冊，精選可供臨寫的包含各類書體的肩水金關漢簡約三百支，作爲『簡帛書法大系』的一種，希望對簡牘書法愛好者鑒賞臨摹有所裨益。

張德芳（陝西師範大學人文社科高等研究院特聘研究員、甘肅簡牘博物館研究員）

王立翔（上海書畫出版社社長、總編、編審）

二○一八年十二月

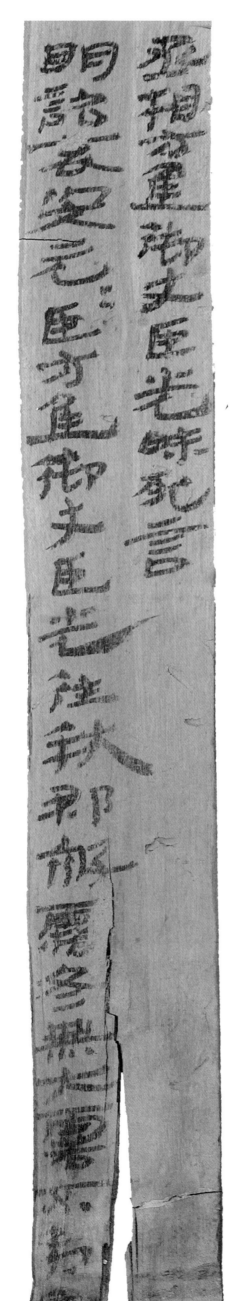

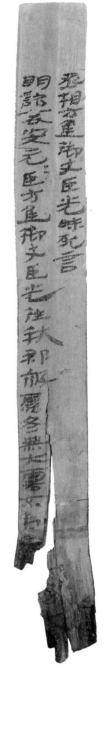

丞相方進御史臣光昧死言
明詔哀閔元=臣方進御史臣光往秋郡被霜冬無大雪不利宿麥恐民□

73EJF1 : 1

（局部放大）

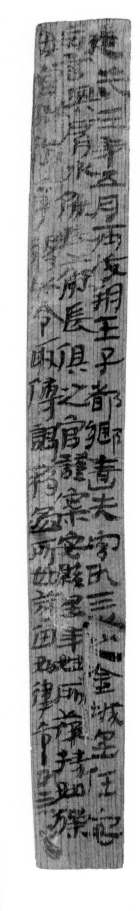

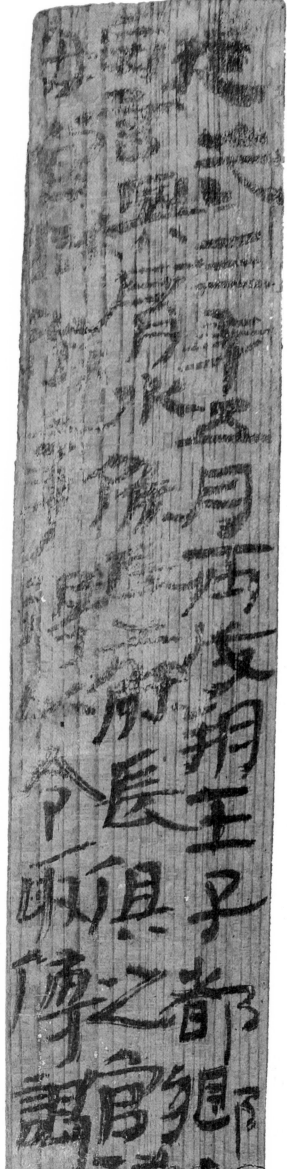

建武三年五月丙戌朔壬子都鄉嗇夫宮敢言之金城里任安
自言與肩水候長蘇長俱之官謹案安縣里年姓所葆持如牒
毋官獄徵事得以令取傳謁移過所毋苟留如律令敢言之

73EJF1：25

（局部放大）

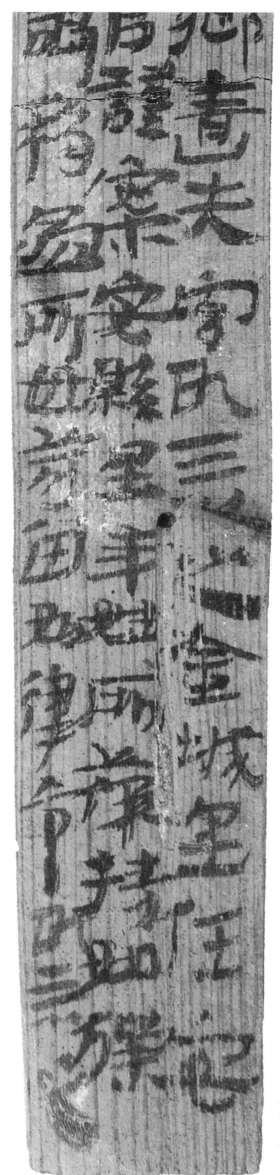

（局部放大）

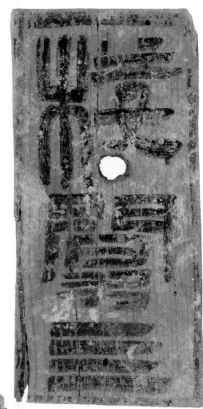

榰闓三　73EJF1：55

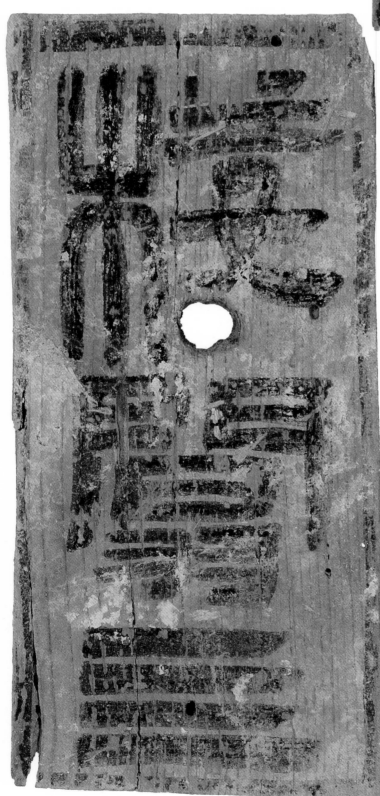

（局部放大）

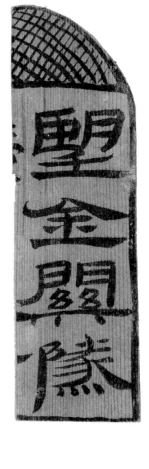

墾金關隊

……墾金關隊
73EJF1：89

（局部放大）

入貸穀　五石　次澤渠　八月丙子城倉掾況　受客民枚習　73EJF2：7

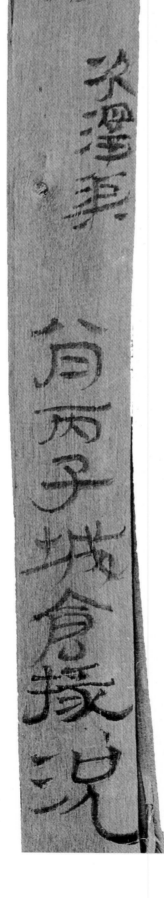

（局部放大）

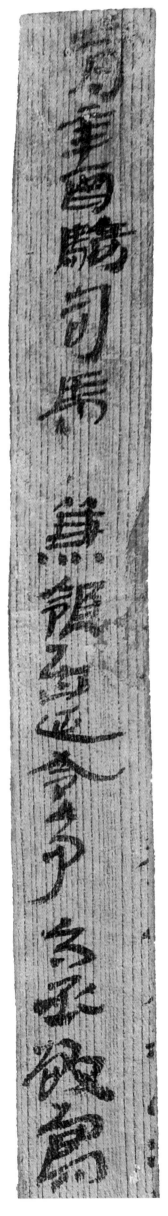

……毋苟留如律令敢言之

三月辛酉騎司馬兼領居延令事守丞敞寫移如律令／掾譚守令史鳳

73EJF3：1

（局部放大）

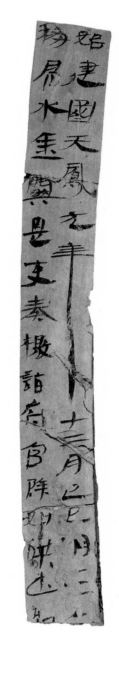

始建國天鳳元年十二月己巳朔壬午
移肩水金關遣吏奏檄詣府官除如牒書到　73EJF3：39A

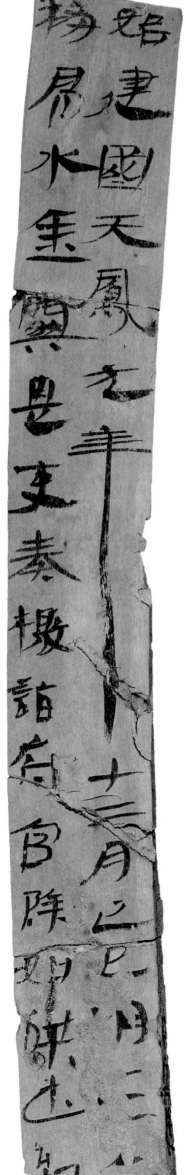

（局部放大）

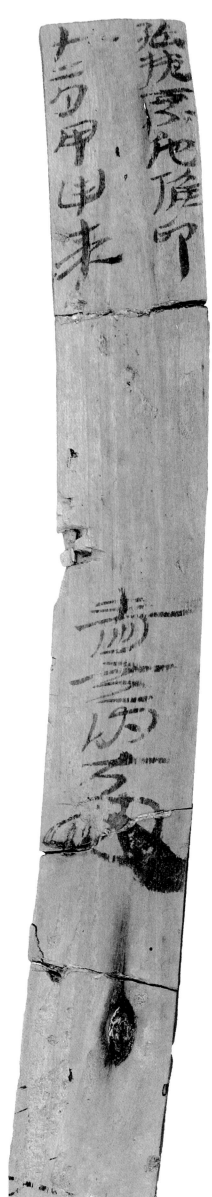

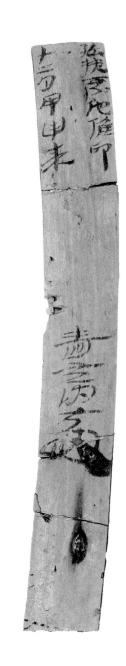

張掖橐他候印
十二月甲申來嗇夫詡發□□　73EJF3：39B

（局部放大）

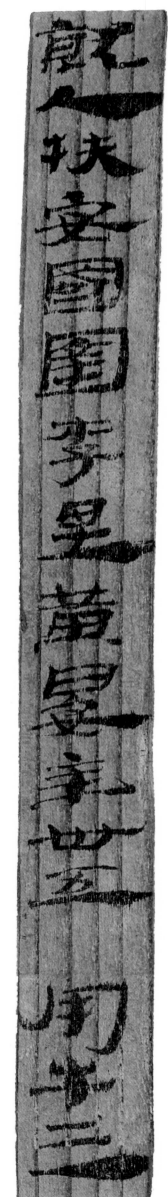

就人扶安國圍李里黃晏年卅五 用牛三丿 爲人小短黃白色毋須　73EJF3：57A

（局部放大）

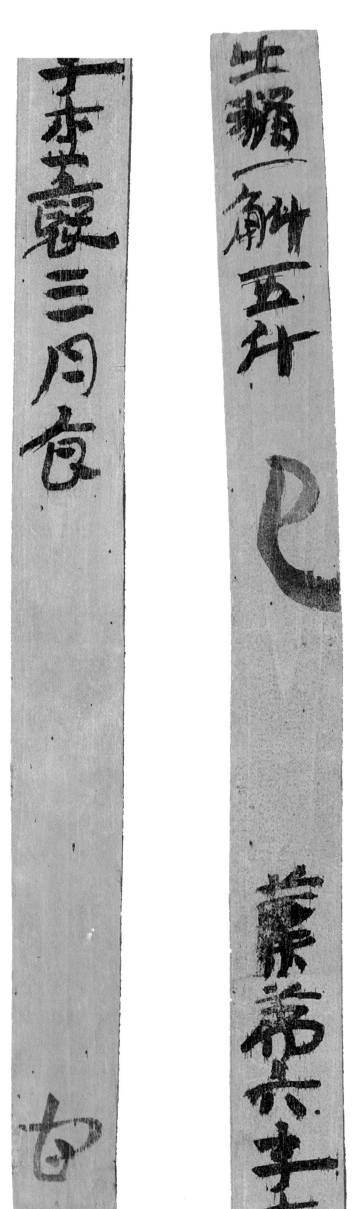

出糒一斛五斗 巳 稟第六卒李褱三月食 官　73EJF3：85

（局部放大）

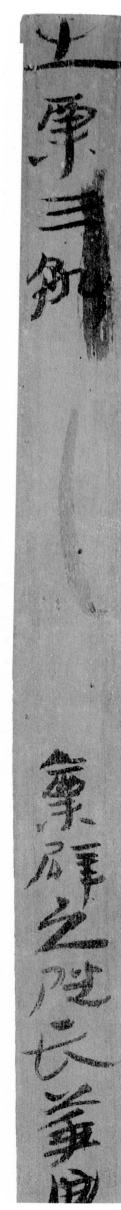

出粟三斛ノノ 稟辟之隧長華豐十二月食 十二月五日自取　73EJF3：87

（局部放大）

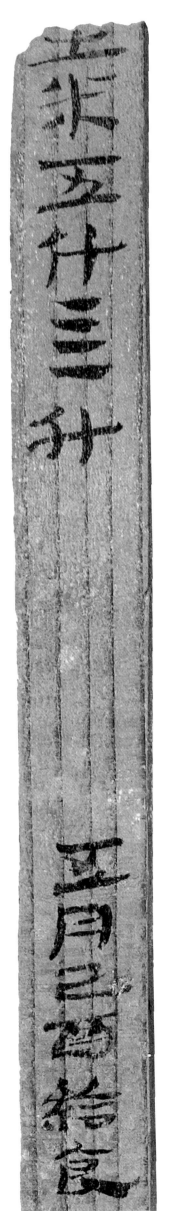

出米五斗三升　五月己酉給食宣辨軍宣司馬司馬郭長司馬王闌李候庄候五人積十八人　73EJF3：94

（局部放大）

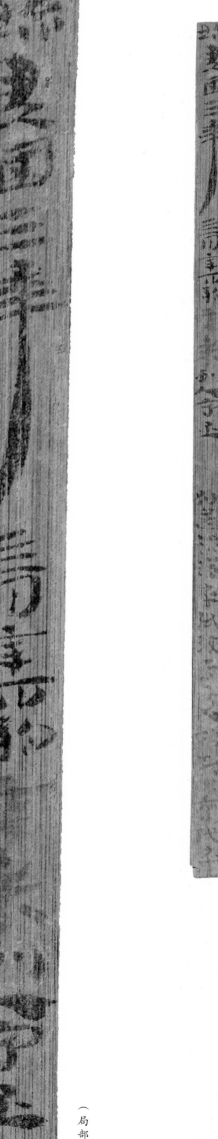
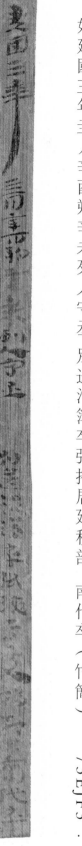

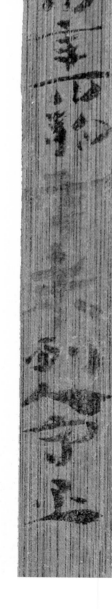

始建國三年三月辛酉朔辛未列人守丞　別送治簿卒張掖居延移部＝南代卒（竹簡）　73EJF3：104



始建國三年三月辛酉朔辛未列人守丞　別送治簿卒張掖居延移部＝南代卒（竹簡）　73EJF3：104

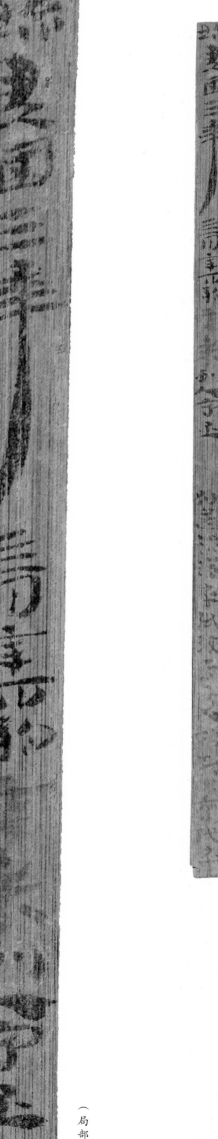
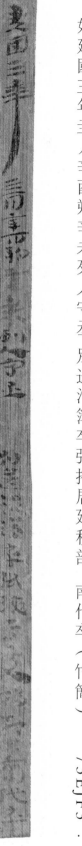

（局部放大）

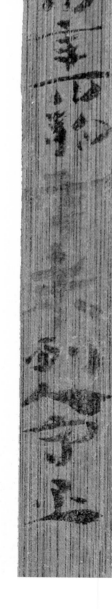

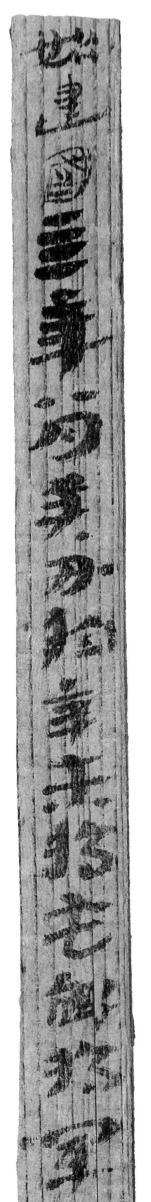

（局部放大）

始建國三年八月癸丑朔辛未將屯褾將軍張掖延城大尉元丞音遣守史趙彭市　73EJF3：115

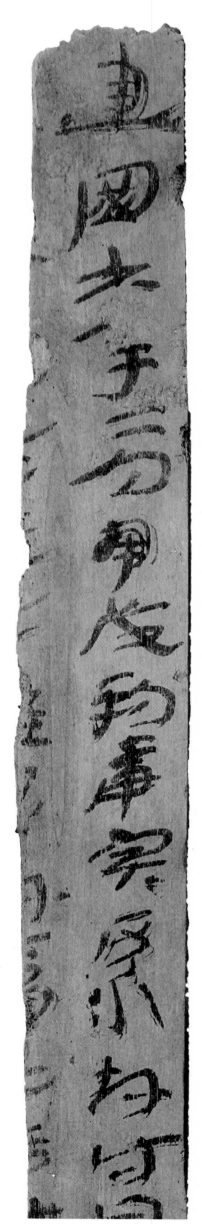

建國六年二月甲戌朔庚寅肩水城尉畢移肩水金關居延三十井縣索關
……名縣爵里年姓如牒書到……
73EJF3：116A

（局部放大）

……受物故吏還入祿三十九斛六升大 張欽五斛六斗

史宏五斛六斗

許成五斛六斗

73EJF3：116B

（局部放大）

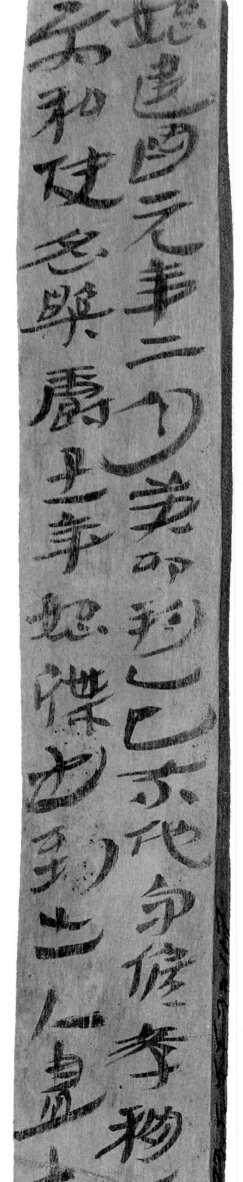

（局部放大）

始建國元年二月癸卯朔乙巳橐他守候孝移肩水金關居延卅井縣索關吏所葆家
屬私使名縣爵里年始牒書到出入盡十二月令史順　73EJF3：117A

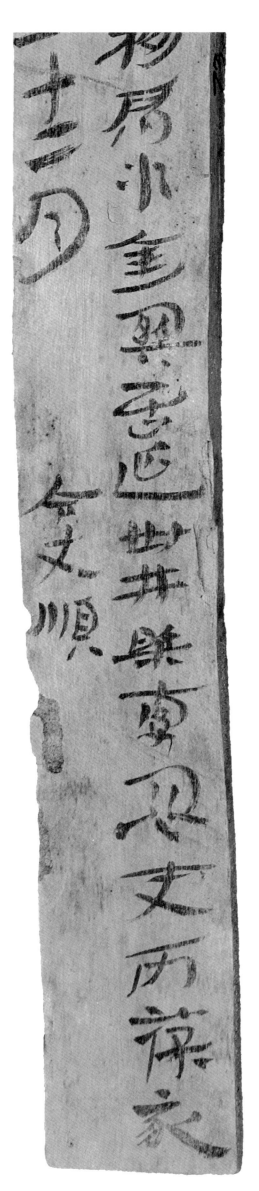

（局部放大）

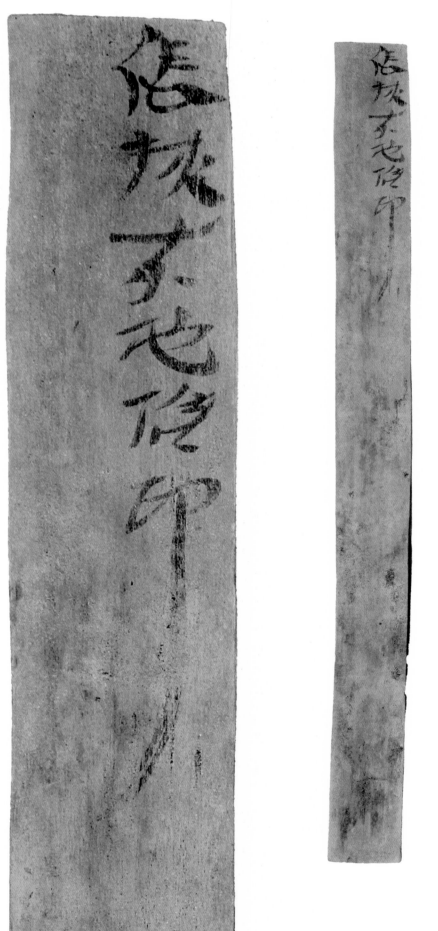

張掖橐他候印　73EJF3：117B

（局部放大）

始建國元年六月壬申朔乙未居延居令守丞左尉普移過所津關遣守尉史東郭

護迎朓鰈得當舍傳舍從者如律令

掾義令史商佐立　73EJF3：118A

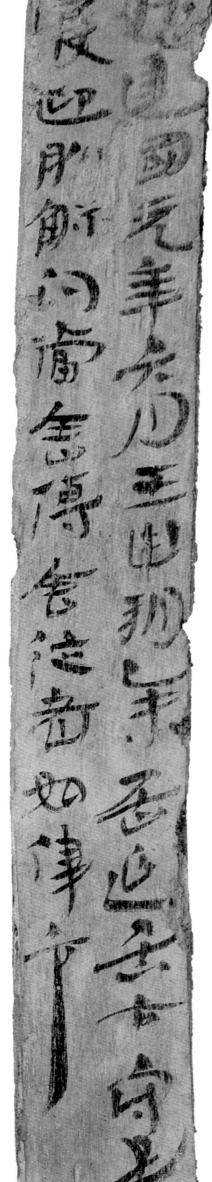

（局部放大）

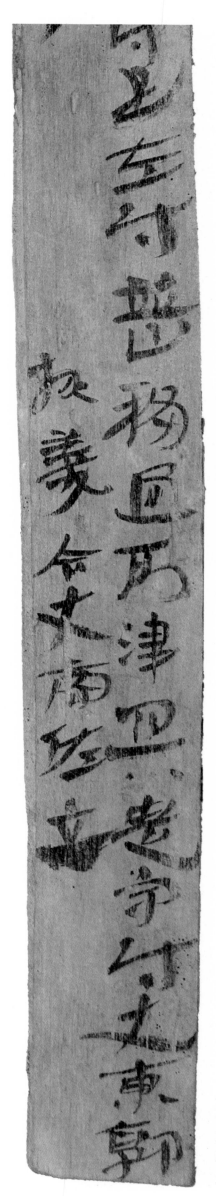

居延左尉印
六月八日自發　73EJF3：118B

（局部放大）

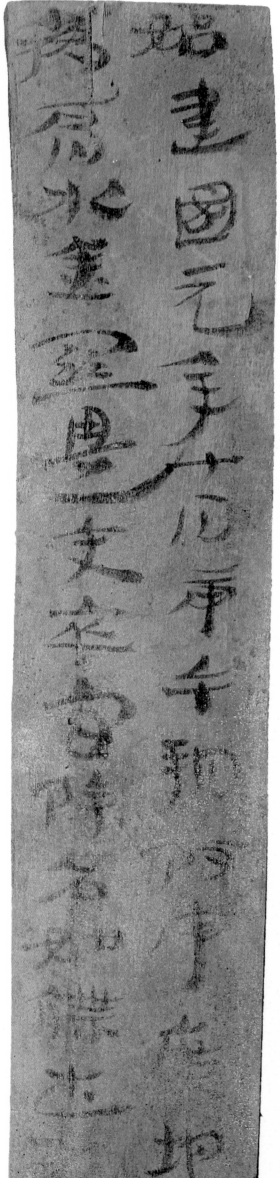

（局部放大）

始建國元年七月庚午朔丙申廣地隧長鳳以私印兼行候文書事
移肩水金關遣吏卒官除名如牒書到出入如律令　73EJF3：125A

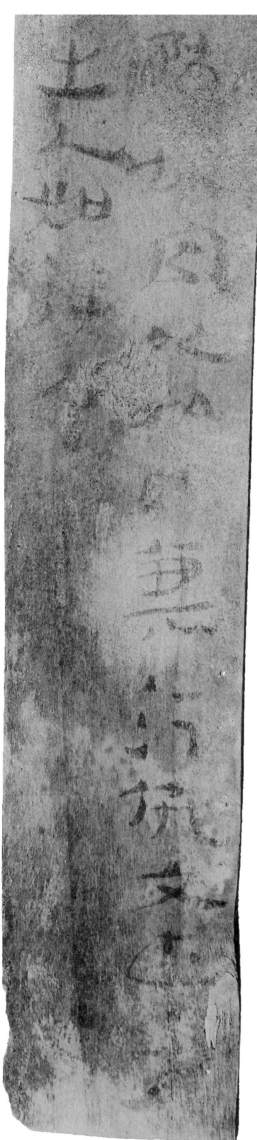

（局部放大）

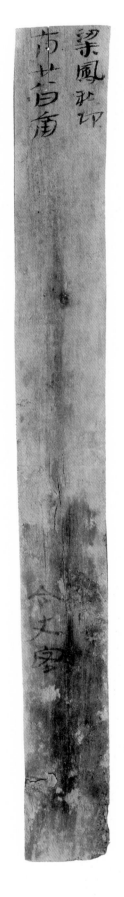

梁鳳私印
七月廿八日南　令史宏　73EJF3：125B

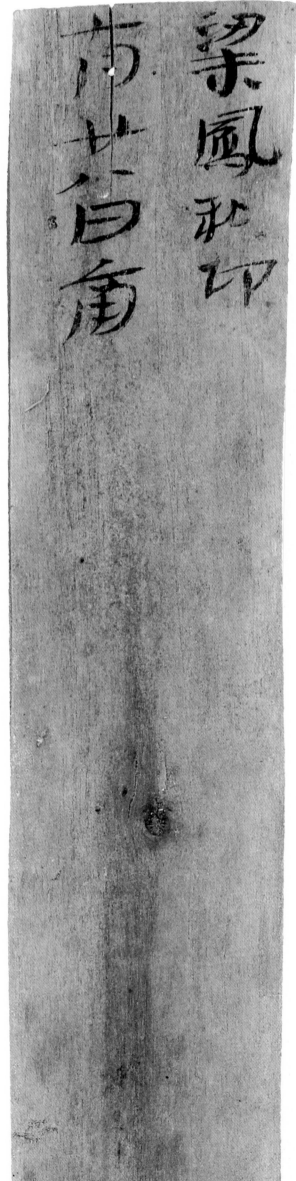

（局部放大）

卷尉里公乘王憲年五十五字子真

丿牛車一兩用牛二頭黑犗齒十歲 七月乙丑北嗇夫欽出　73EJF3：132

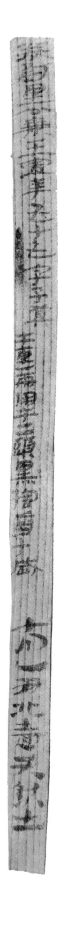

（局部放大）

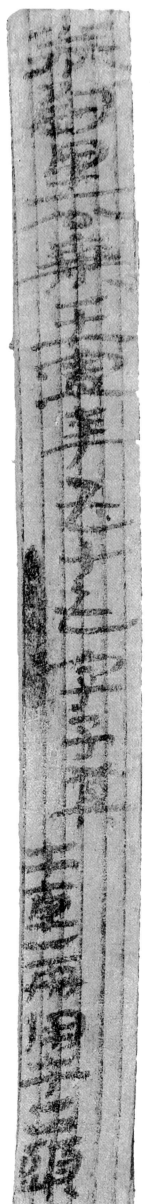

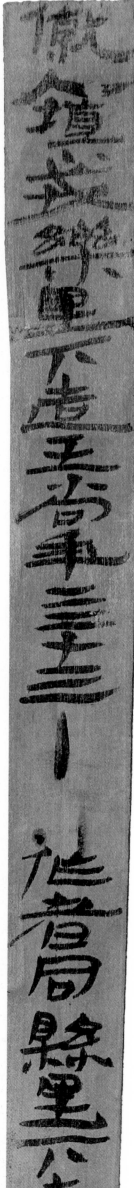

傲人填戎樂里下造王尚年三十三ノ作者同縣里下造杜歆年二十ノ　大車一兩ノ卩　用牛二頭ノ卩　73EJF3：139

（局部放大）

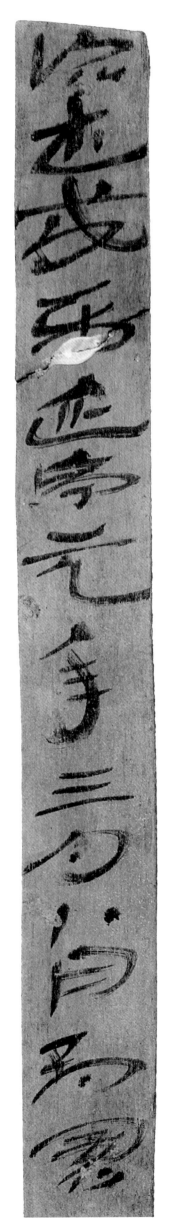

詔書戌屬延亭元年三月八日到署 遣宗屬隊長王誼候史房宗　73EJF3：157

（局部放大）

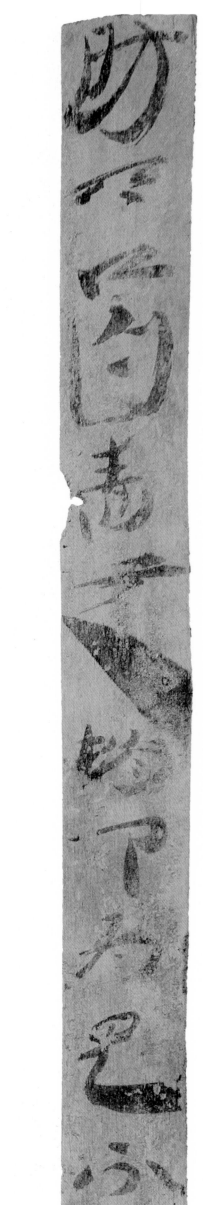

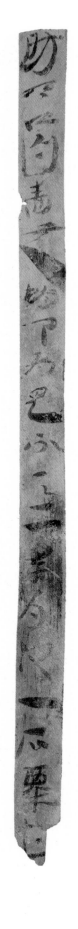

房叩頭白嗇夫趙卿爲見不一」二幸爲得一石粟甚　73EJF3：159A

（局部放大）

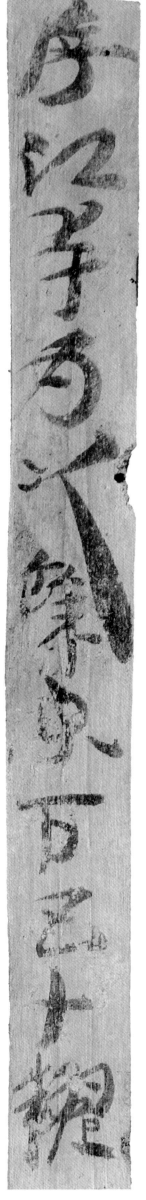

厚願幸爲以餘泉百五十糴一石米少俱來取之幸〃甚〃

73EJF3：159B

（局部放大）

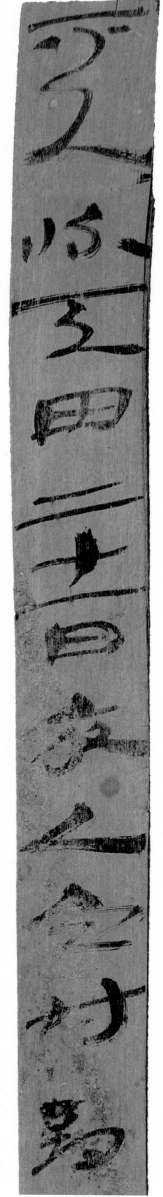

其隊天田二十一日夜人定時到騂北亭塞外河邊可半里所遣　73EJF3：160

（局部放大）

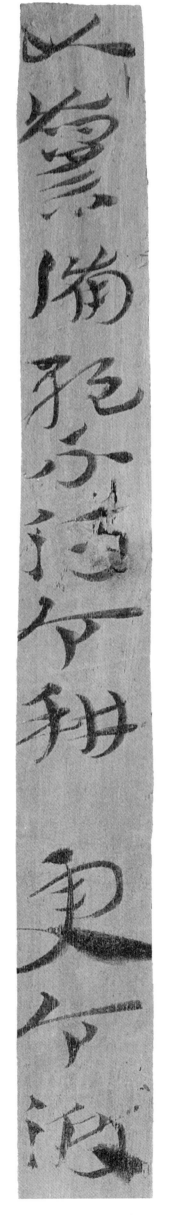

以警備絕不得令耕更令假就田宜可且貸迎鐵器吏所　73EJF3：161

（局部放大）

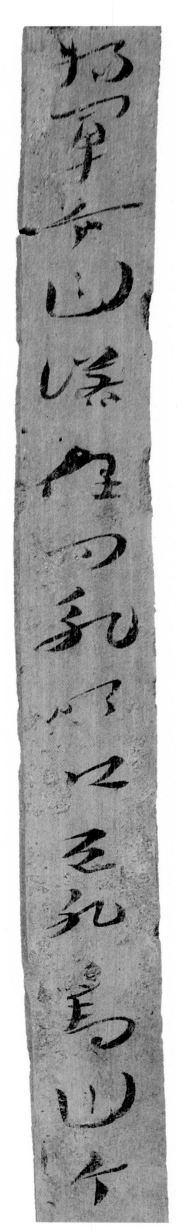

將軍令曰諾謹問罪叩頭死罪對曰今年三月中永與倉嗇夫賞倉南亭長黨　73EJF3：164

（局部放大）

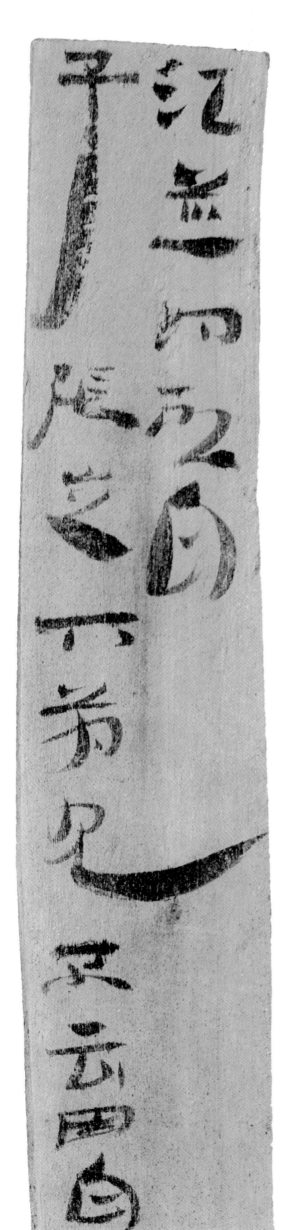

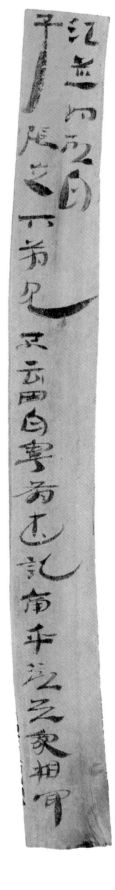

江並叩頭白
子張足下前見不言因白寧有書記南乎欲與家相聞　73EJF3：183A

（局部放大）

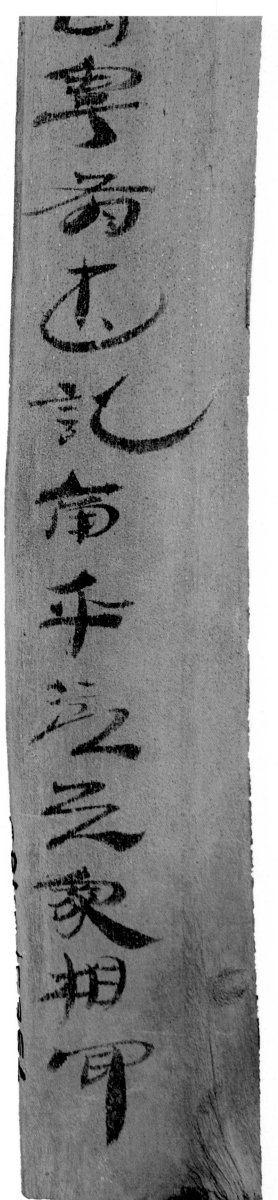

（局部放大）

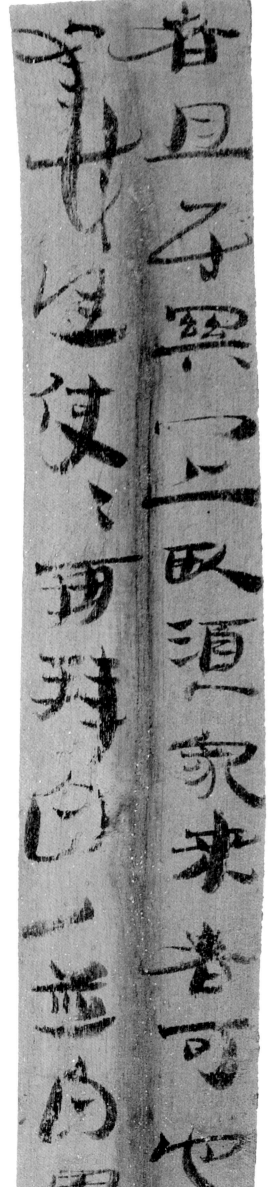

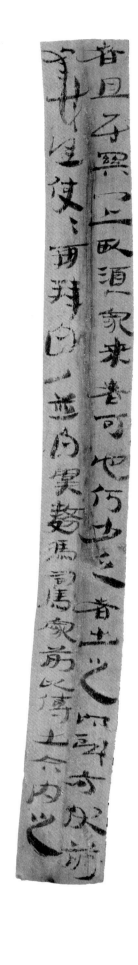

（局部放大）

者且居關門上臥須家來者可也何少乏者出之叩＝頭＝方伏前
幸甚謹使＝再拜白／並白虞勞馮司馬家前以傳出今內之　73EJF3：183B

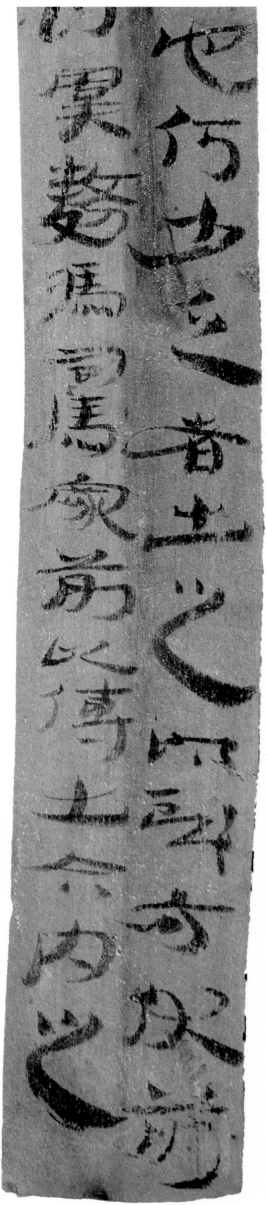

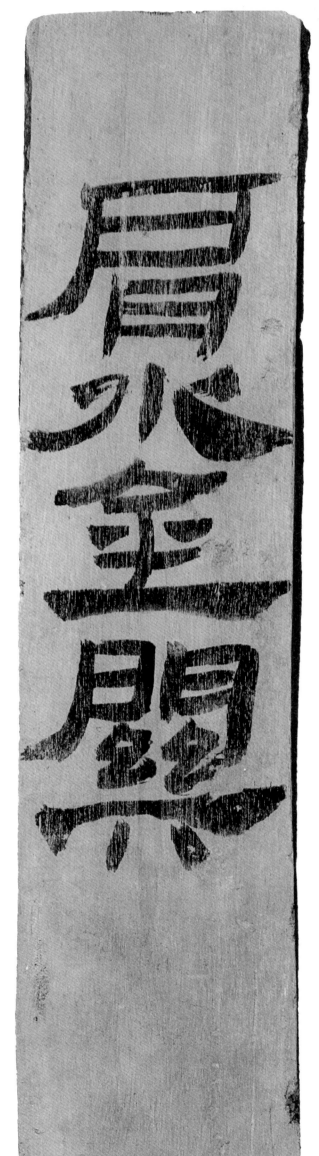

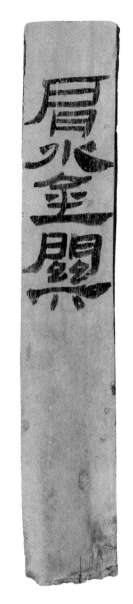

肩水金關　73EJF3：310

（局部放大）

右前騎士褓里孫長　左前騎士累山里樊戎 卩 中營左騎士白石里侯博 卩　73EJF3：359

右前騎士褓里孫長

左前騎士累山里樊戎

卩　營左騎士七白石里侯博

（局部放大）

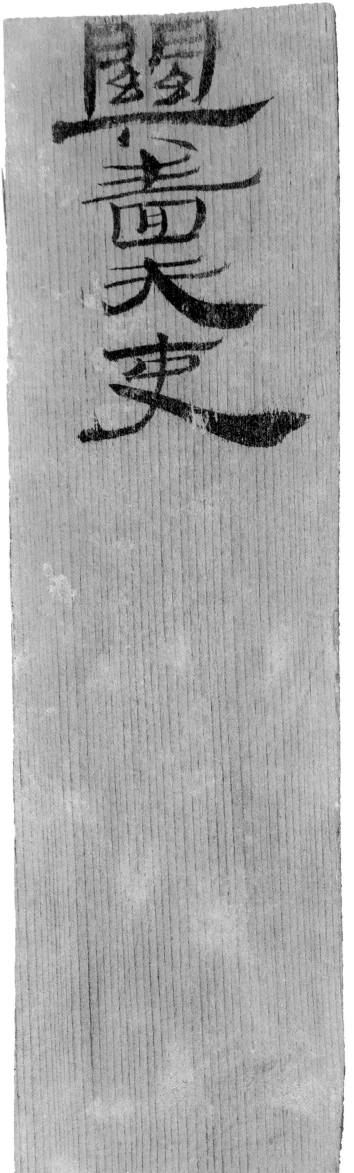

關嗇夫吏　73EJF3：378

（局部放大）

肩水金關　73EJF3：451

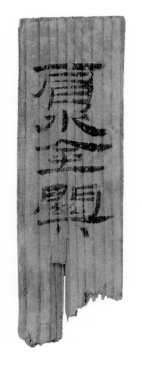

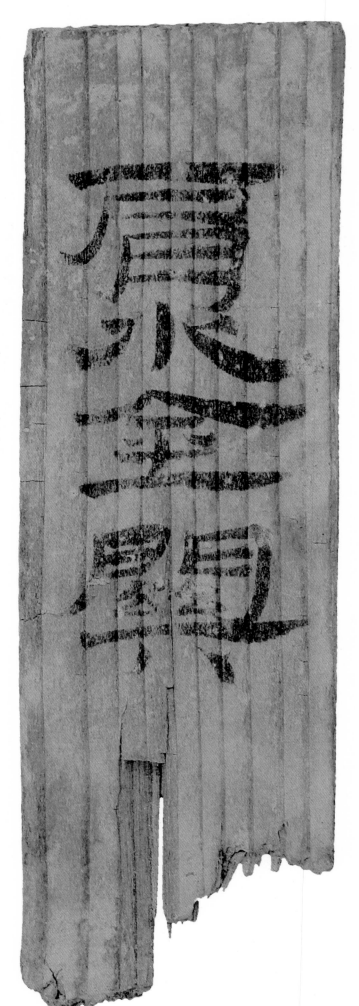

（局部放大）

陽朔二年七月庚午朔癸巳橐他塞尉義別轉移居延未得　73EJD：3

（局部放大）

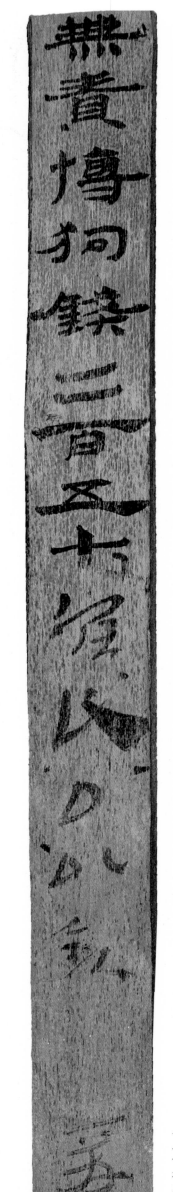

無責博狗錢二百五十候長厶以錢 爰書畢輔無責臧二百五十以上　73EJD：4

（局部放大）

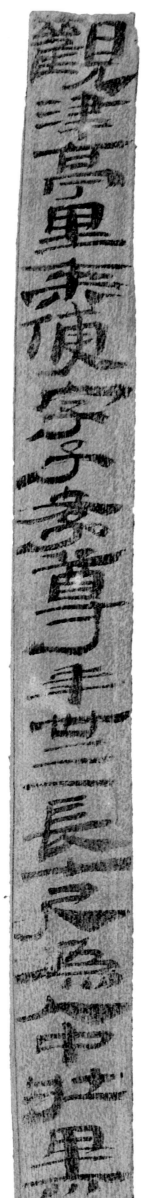

觀津亭里泰便字子孝尊年卅三長七尺爲人中壯黑色長面深目亡時衣布皁禪衣　73EJD：8A

（局部放大）

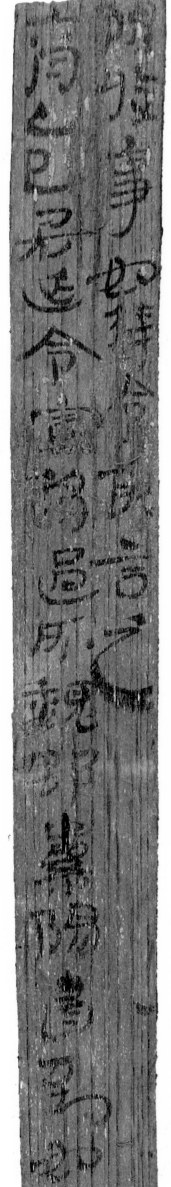

(局部放大)

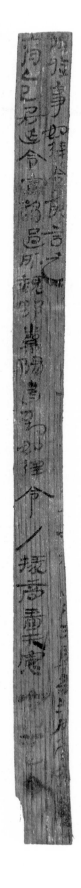

……過所津關縣□□當得取
陽收事如律令敢言之
六月乙巳居延令宣移過所魏郡繁
陽書到如律令／掾商嗇夫憲六月丁巳入　73EJD：19A

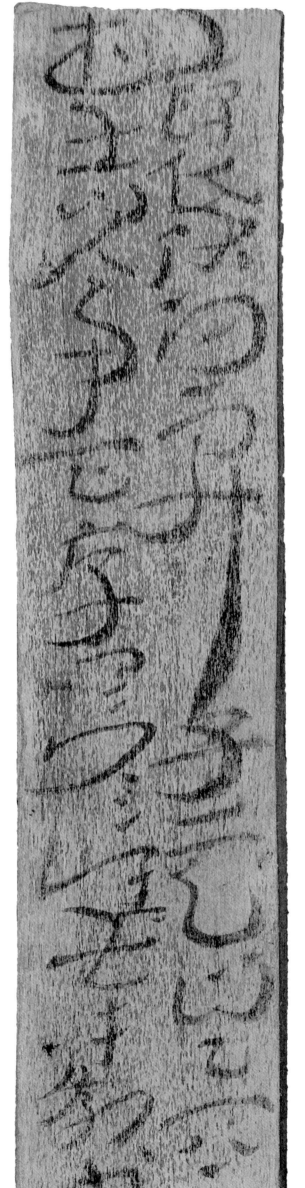

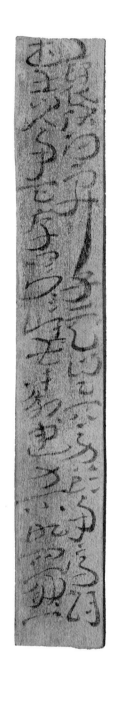

襃伏地再拜子元足下身臨事辱賜
書告以事甚厚叩＝頭＝謹奉教盡力不敢忽然　73EJD：32A

（局部放大）

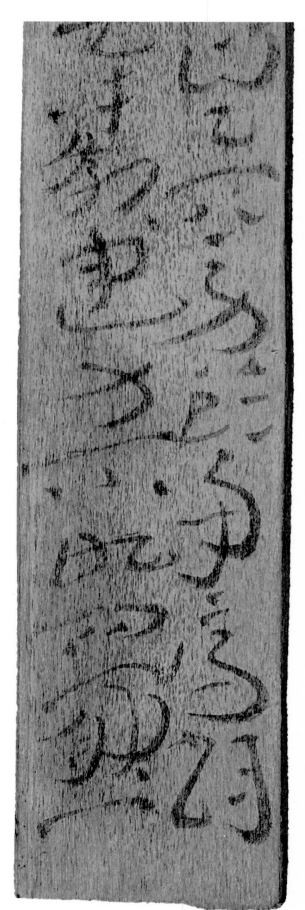

（局部放大）

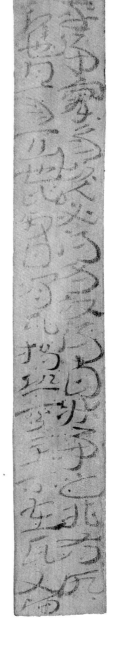

平事察易頃必得爲故得白狀事之非有所
拜也且勿進也比數日閒耳獨恐其主不在耳又得

73EJD：32B

（局部放大）

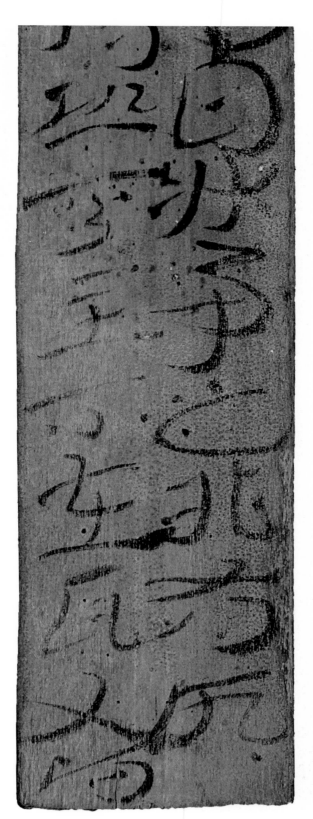

（局部放大）

年三月癸巳朔庚申肩水城尉奉世移肩水金關遣就家載穀給橐他候官
里年姓各如牒書到出入如律令　73EJD：36A

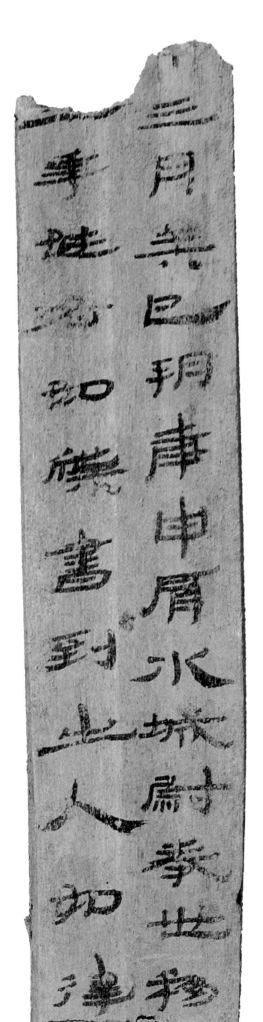

（局部放大）

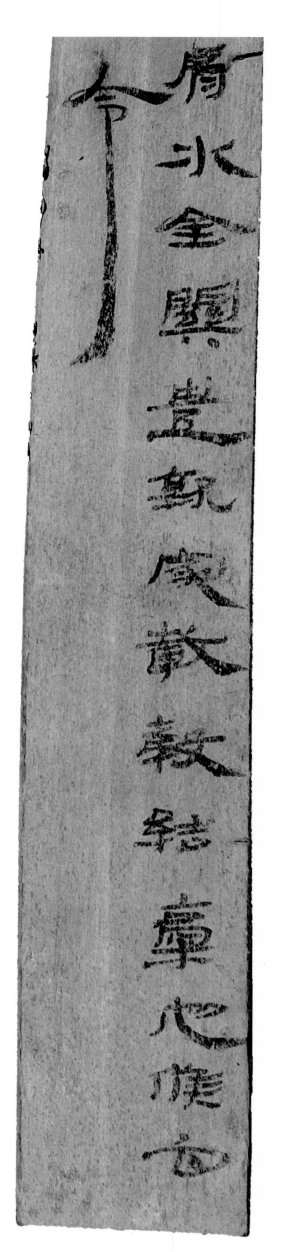

（局部放大）

周並君卿以月廿八日下舖去博亭入牛毋
它急後爲一車就至橐他候官七百　73EJD：39A

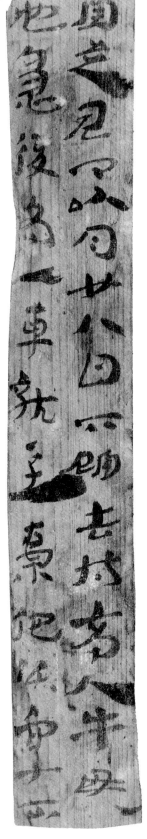

（局部放大）

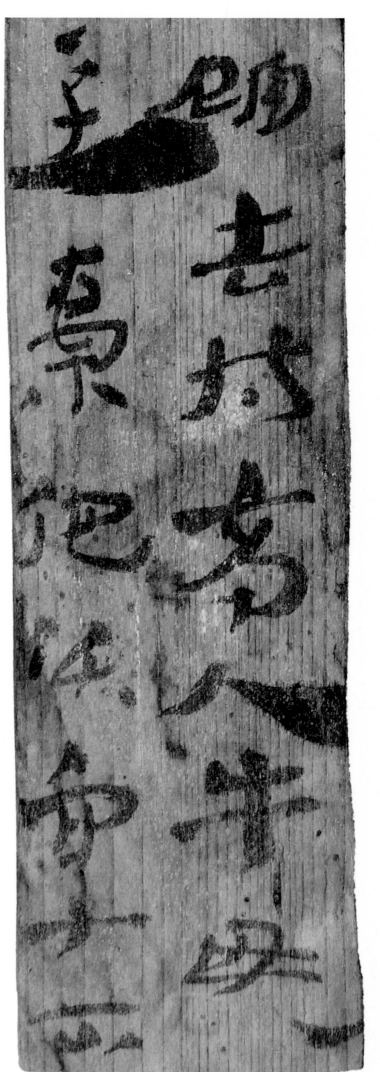

（局部放大）

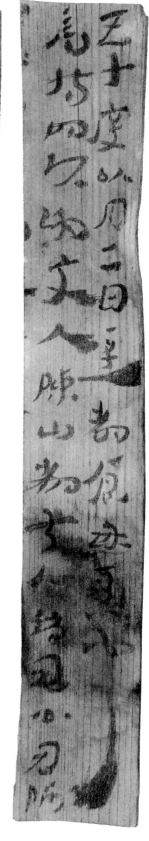

五十度以月二日至都倉毋憂也
高博叩頭謝丈人陳山都夫人請君公君阿
……
73EJD：39B

（局部放大）

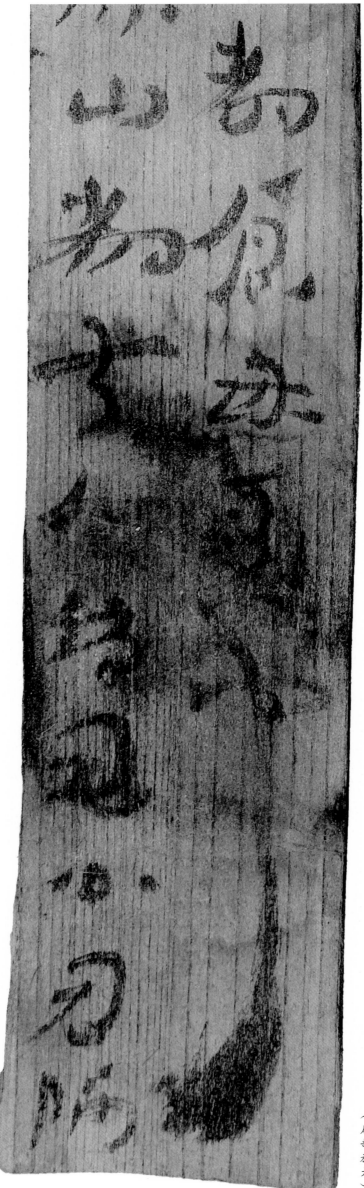

（局部放大）

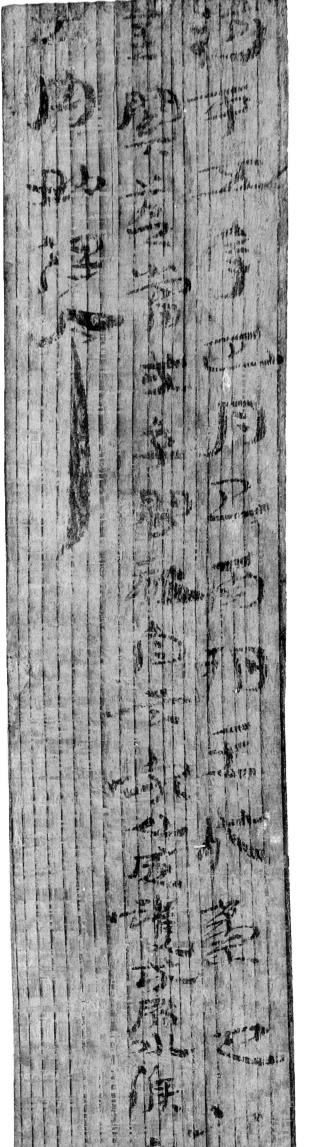

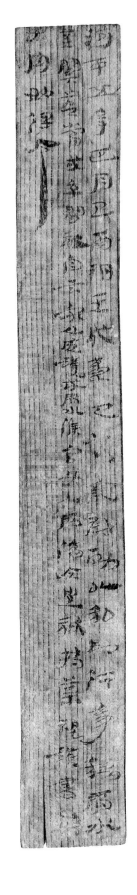

河平五年正月己酉朔壬戌橐他守塞尉勵以私印行事移肩水
金關莫當成卒閻被自言家父龐護成肩水候官爲人所傷今遣被持藥視護書到
出內如律令　73EJD：42

（局部放大）

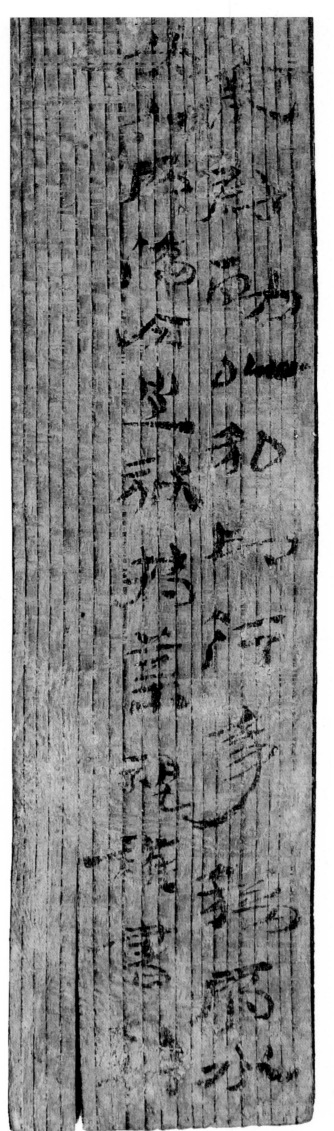

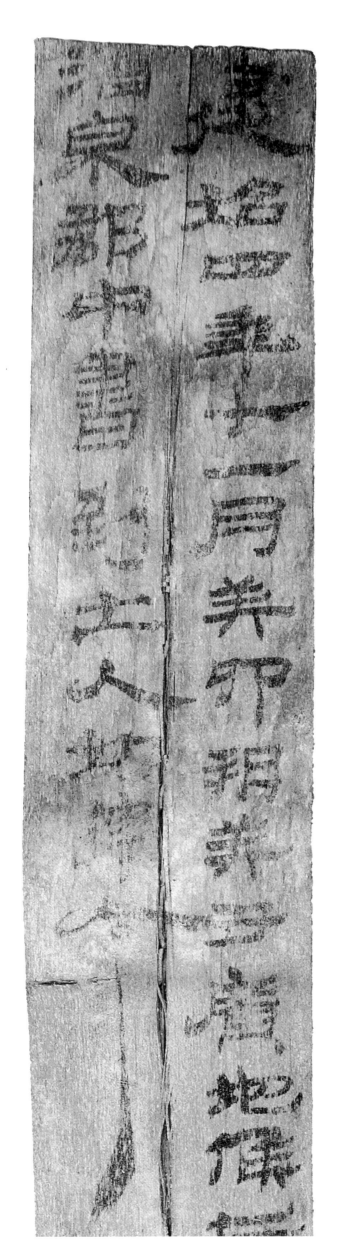

建始四年十一月癸卯朔癸丑廣地候仁移肩水金關遣葆爲家私市
酒泉郡中書到出入如律令　皆十二月癸未出　73EJD：43A

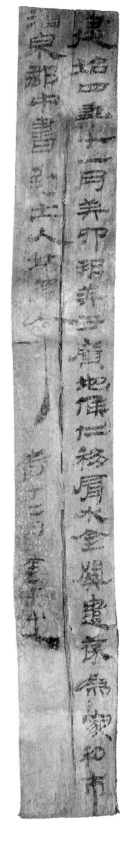

（局部放大）

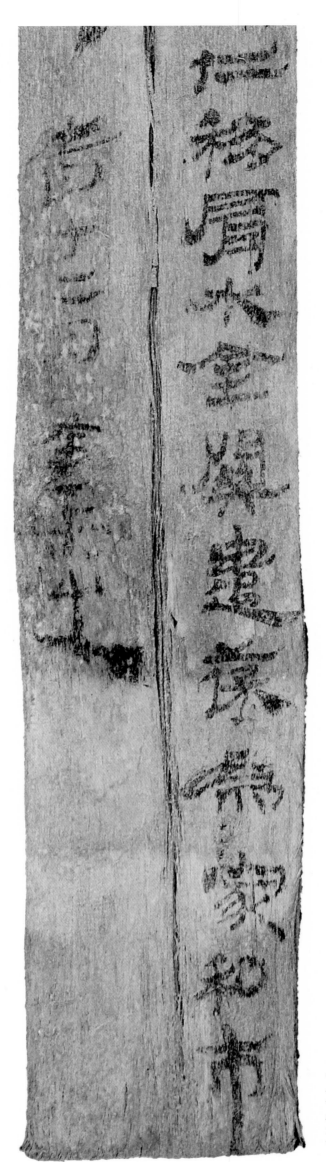

（局部放大）

張掖廣地候印　73EJD：43B

（局部放大）

十一月戊寅大陽長音丞宣敢言之・謹寫重謁移張掖大守府
令居延丞報敢言之　／掾嘉守獄史恭　73EJD：45

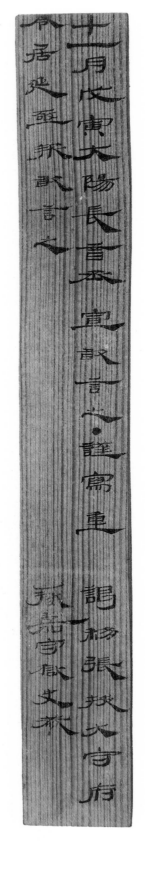

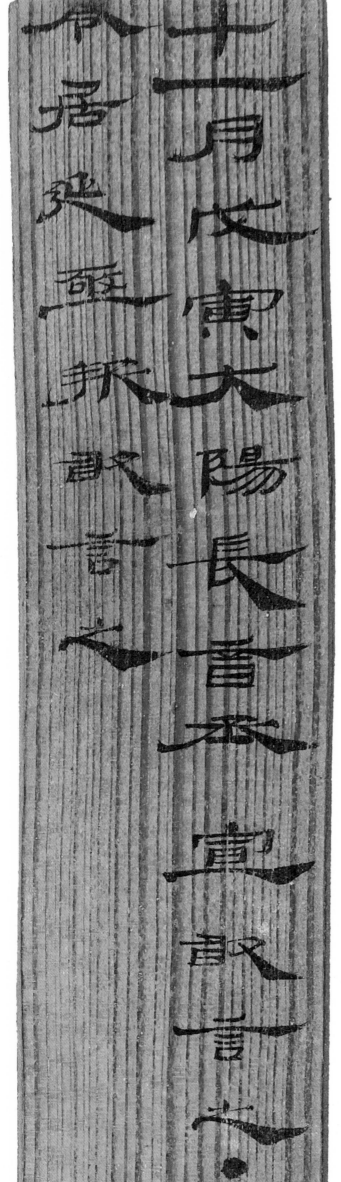

（局部放大）

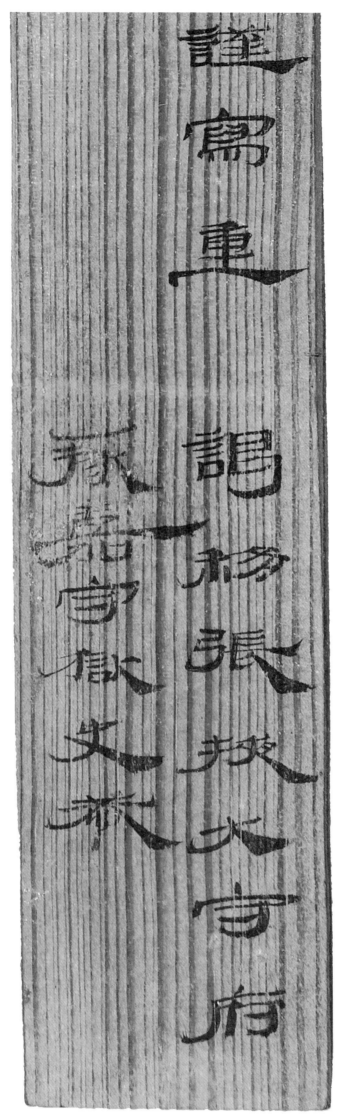

（局部放大）

□且自愛以永元゠萬年
奉聞舍中僕得起居毋恙謹叩゠頭゠
□君房已聞
夏子侯君都錢願入゠致段漢
卒不及一゠二叩゠頭゠　73EJD：49A

□甲乙鄭君房叩頭奏
牛子威門下　73EJD：49B

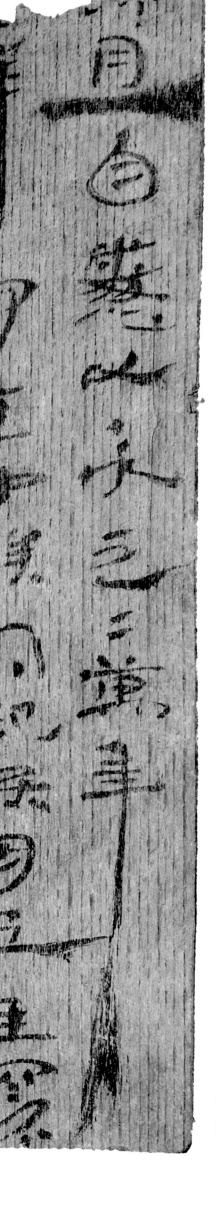

（局部放大）

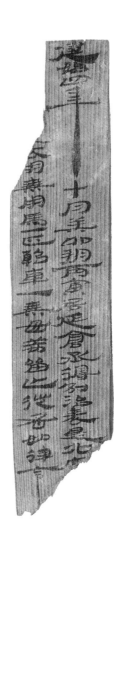

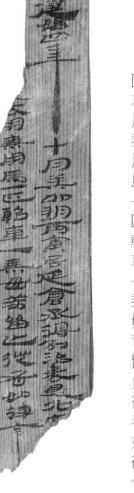

建始四年十月癸卯朔丙寅居延倉丞得別治表是北亭
□衣用乘用馬一匹軺車一乘毋苟留止從者如律令　73EJD：65

（局部放大）

肩水金關　73EJD：290

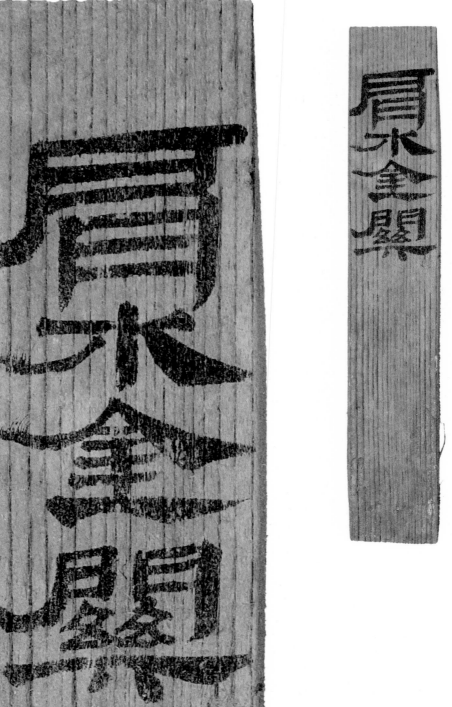

（局部放大）

二石　73EJD：304A

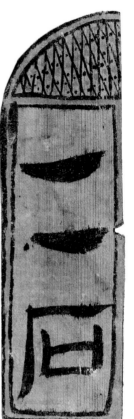

（局部放大）

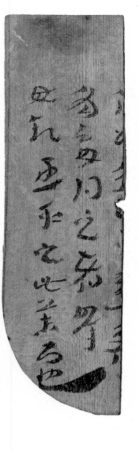

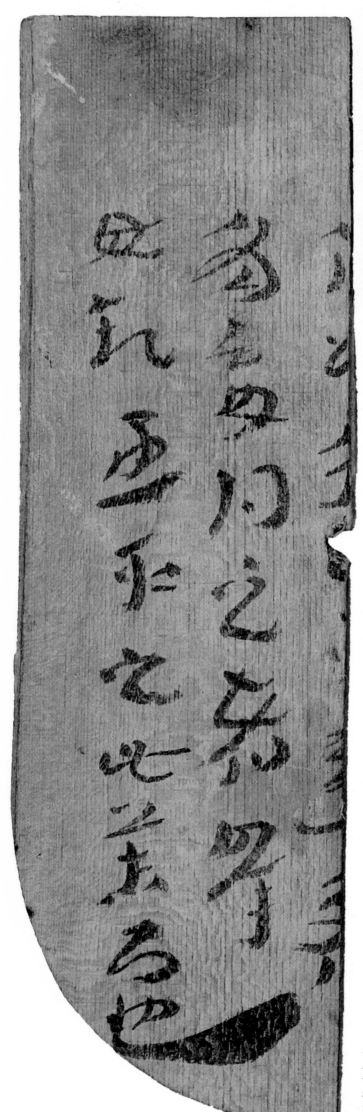

（局部放大）

□□□□□□
□□□□□□
爲居內得之者唯
毋錢通取之此善弓也　　73EJD：304B

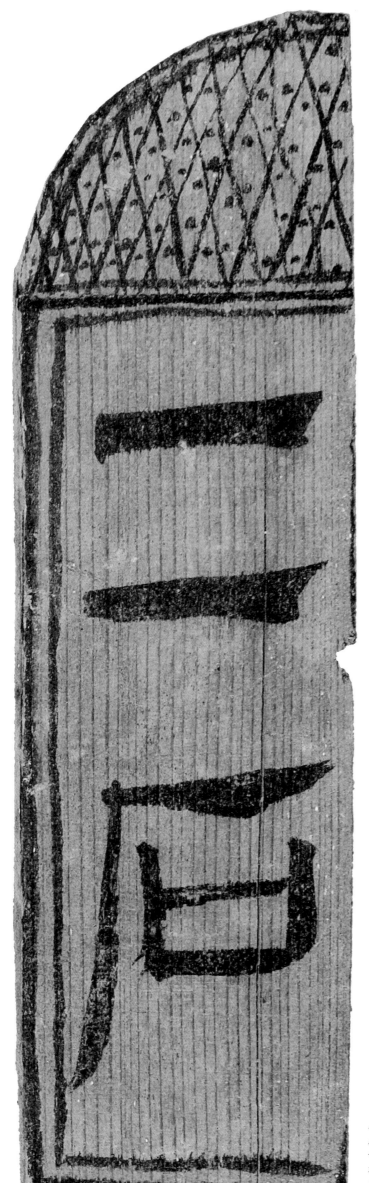

（局部放大）

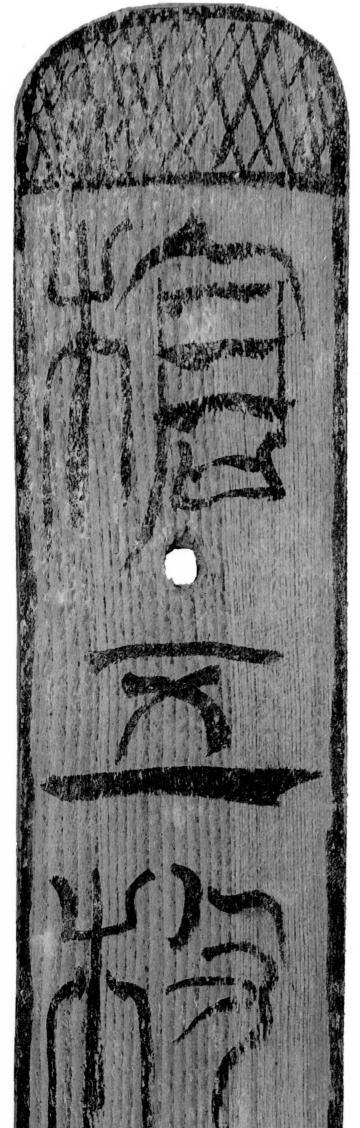

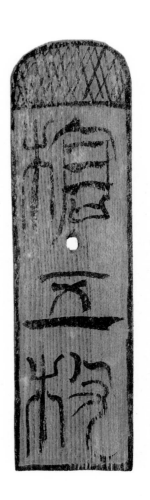

槍五枚　73EJD：307A

（局部放大）

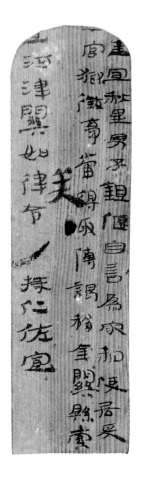

廷宜秋里男子鉏偃自言爲家私使居延
毋官獄徵事當得取傳謁移金關縣索
　兵
道河津關如律令／掾仁佐宣　73EJD：307B

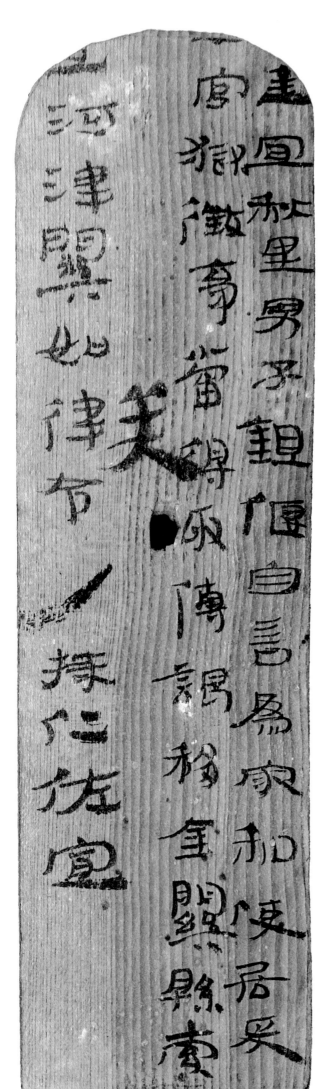

（局部放大）

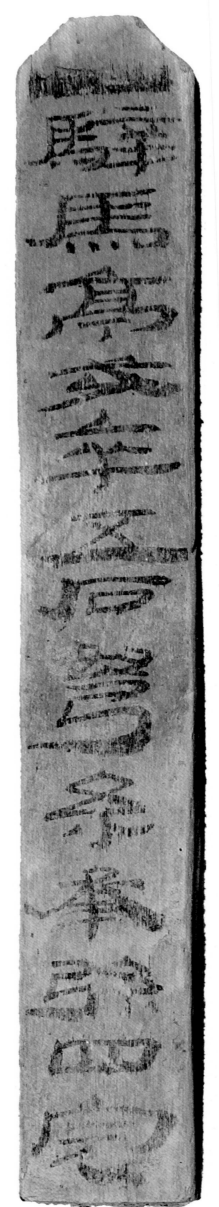

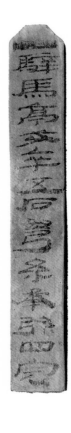

驆馬亭戍卒五石弩糸承弦四完　73EJD：309A

（局部放大）

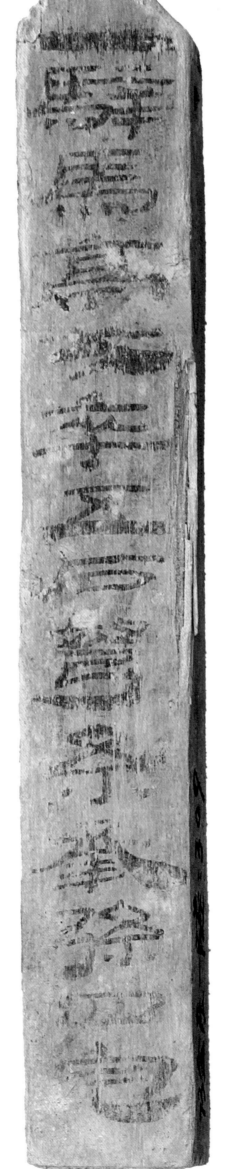

驛馬亭戍卒五石弩糸承弦四完　73EJD：309B

（局部放大）

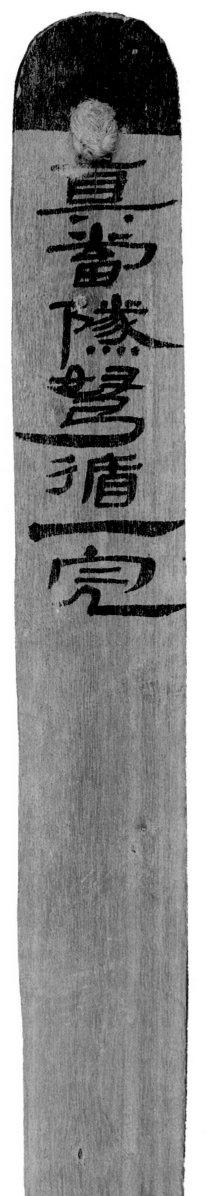

莫當隧弩循一完　73EJD：312

（局部放大）

肩水金關　72EJC：113

（局部放大）

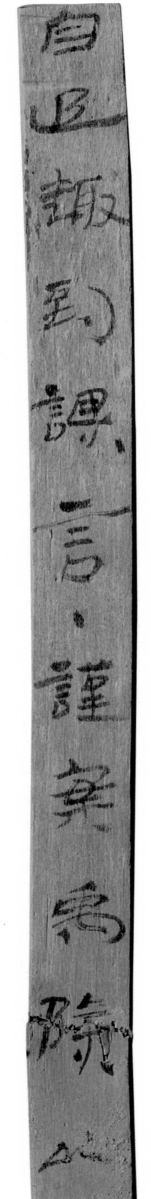

自追趣到課言‧謹案禹除以來積廿五日重追三不到官唯府　72EJC：140

（局部放大）

不及者未之有也曾子曰甚哉□　72EJC：179

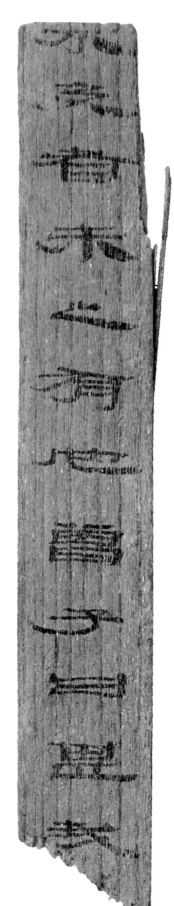

（局部放大）

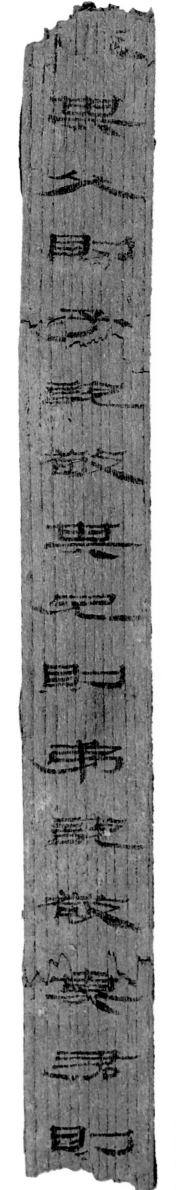

敬其父則子說敬其兄則弟說敬其君則　72EJC：180

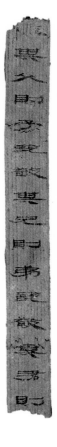

（局部放大）

（局部放大）

小人也富與貧　72EJC：181

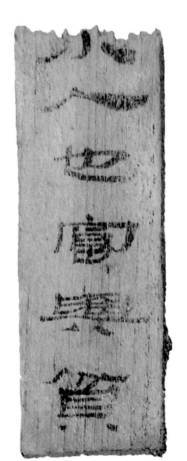

（局部放大）

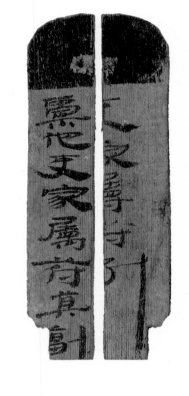

吏家屬符別　73EJC：310B

稟他吏家屬符真副　73EJC：310A

（局部放大）

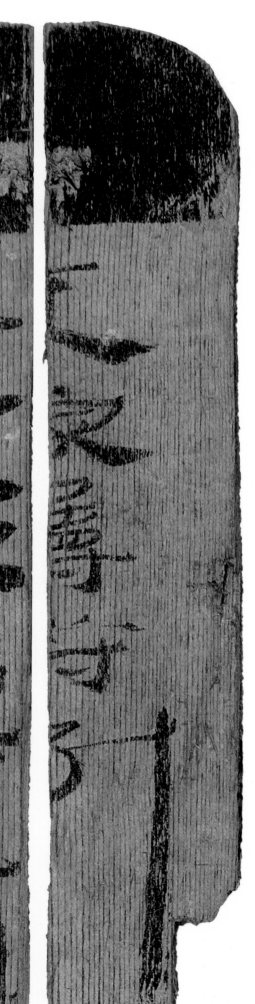

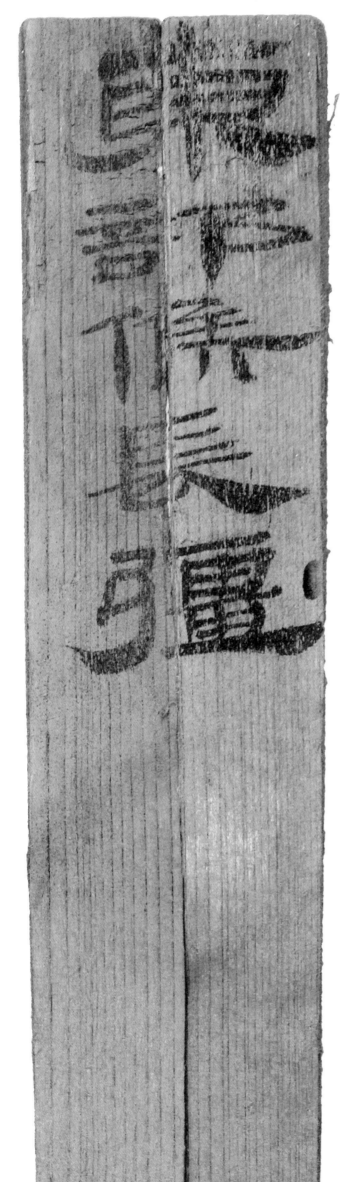

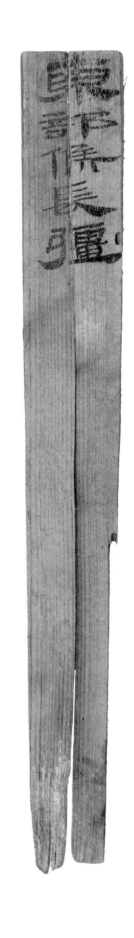

東部候長彊　73EJC：335

（局部放大）

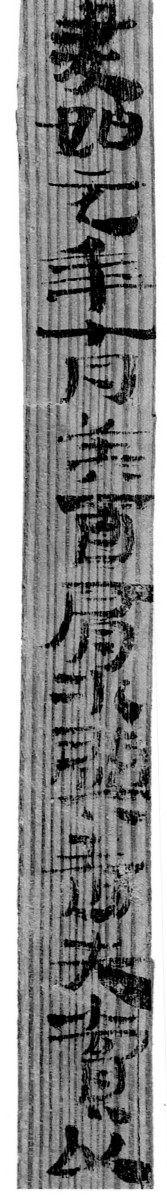

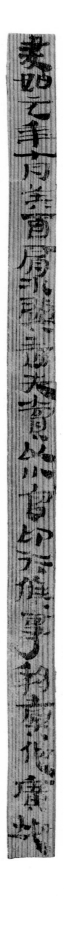

建始元年七月癸酉肩水關嗇夫賞以小官印行候事移橐他廣地　73EJC：589

（局部放大）

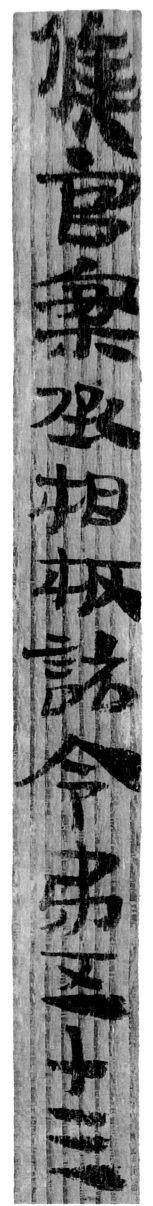

（局部放大）

四月丁酉雞鳴五分時肩水騂北亭受橐他莫當隊詬火一 通騂北亭長襃移　73EJC：591

（局部放大）

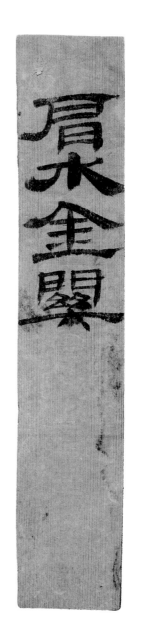

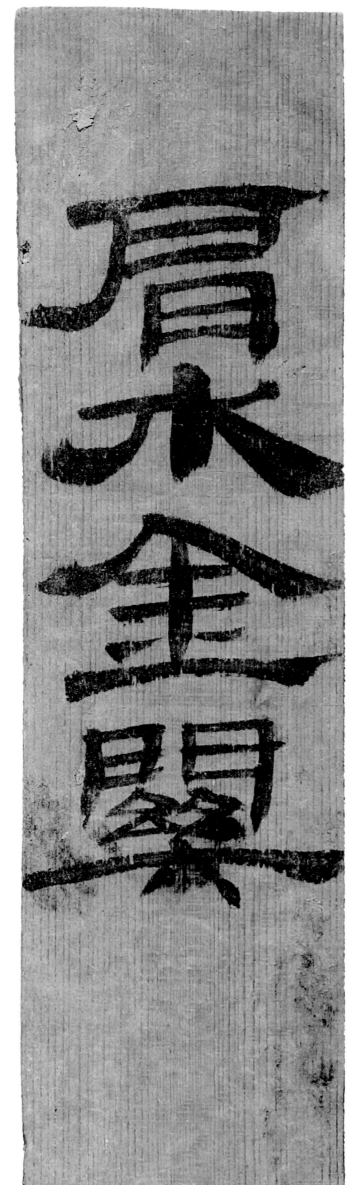

（局部放大）

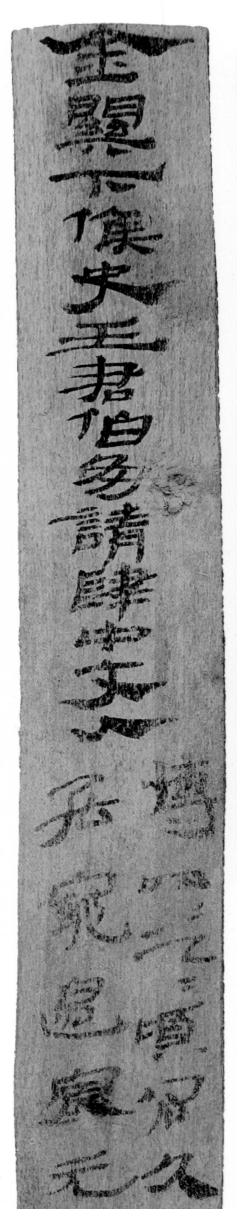

金關下候史王君伯多請肆中丈人
博叩＝頭＝頃閒久不以時致問得毋有它急博叩＝頭＝
居窮邊塞元毋禮物至諸丈人前博叩＝頭＝謹
73EJC：□□
599A

（局部放大）

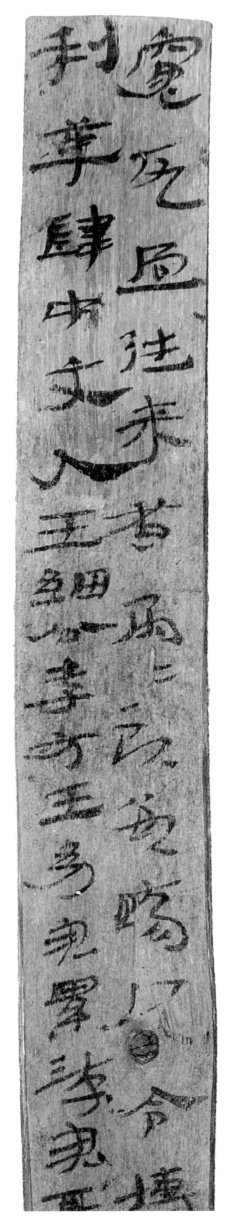

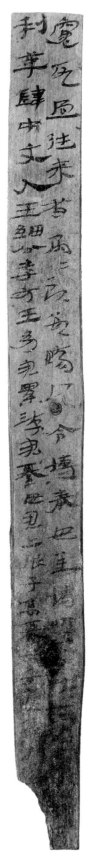

冤死過往來者屬＝願數賜記令博奉毋恙博叩＝頭＝幸甚記報鰈得
利革肆中丈人王細公李方王幼君累游君綦毋君上張子高綦毋子侯魯稚文　73EJC：599B

（局部放大）

肩水金關　73EJC：605

（局部放大）

五鳳四年十二月丁酉朔甲子佐安世敢言之遣第一亭長護眾逐命張掖酒泉敦煌武威金城郡中與從者安樂里齊赦之

乘所占用馬一匹軺車一乘謁移過所縣道河津金關勿苛留如律令敢言之

十二月甲子居延令弘丞移過所如律令／令史可置佐安世

72EBS7C：1A

正月己卯入

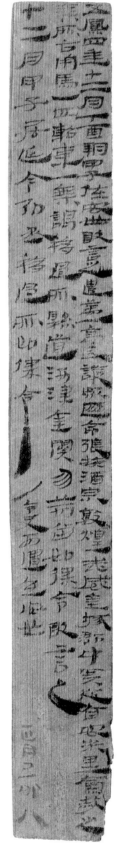

（局部放大）

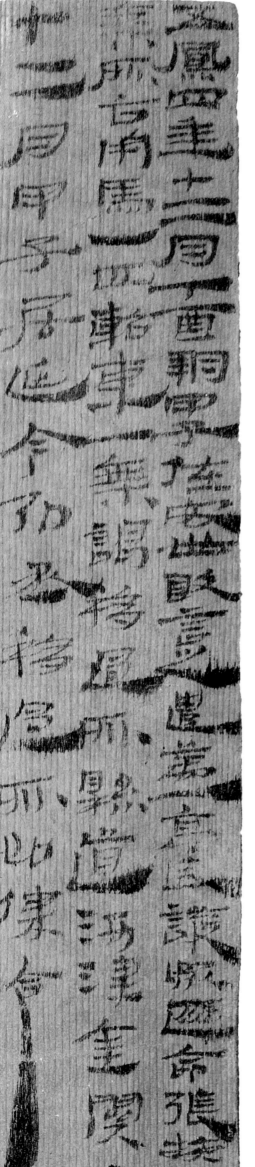

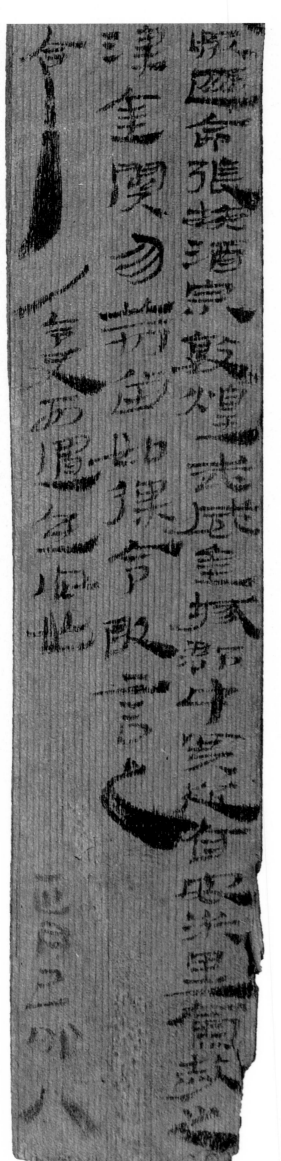

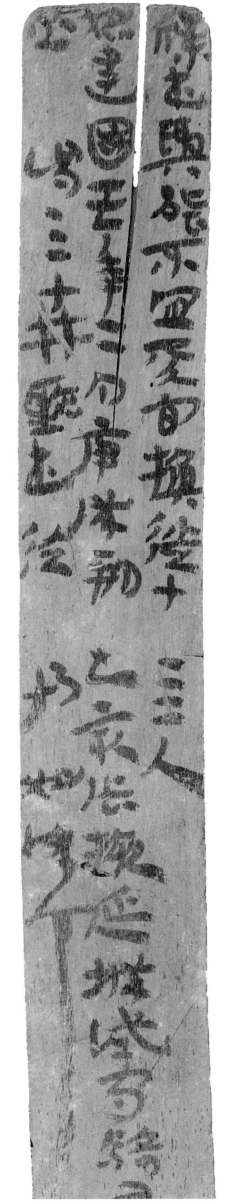

牒書與能不宜其官換從十三人

始建國五年二月庚戌朔

丞謂三十井聽書從

乙亥張掖延城試守騎司馬昀以近秩次行大尉文書事

事如律令　72EBS7C：2A

（局部放大）

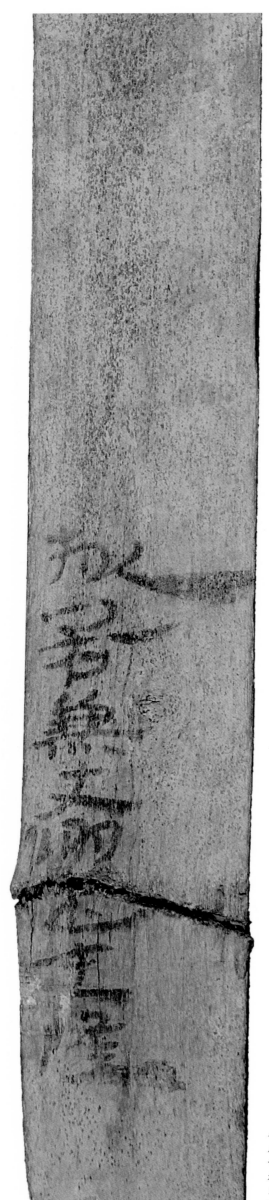

掾宏兼史詡書吏隆　72EBS7C：2B

（局部放大）

圖書在版編目（CIP）數據

肩水金關漢簡書法·四 / 張德芳，王立翔主編
．--上海：上海書畫出版社，2018.8
（簡帛書法大系）
ISBN 978-7-5479-1886-9

Ⅰ.①肩…Ⅱ.①張…②王…Ⅲ.①竹簡文-法書
-中國-漢代 Ⅳ.①J292.22

中國版本圖書館CIP資料核字（2018）第166269號

拍攝　張德芳

釋文　張德芳

簡帛書法大系

肩水金關漢簡書法·四

張德芳　王立翔　主編

責任編輯　孫　暉　張恒煙
審　讀　田松青
封面設計　王　崢
技術編輯　顧　杰

出版發行　上海世紀出版集團
　　　　　上海書畫出版社
地址　上海市延安西路593號　200050
網址　www.shshuhua.com
　　　www.ewen.co
E-mail　shcpph@163.com
印刷　上海界龍藝術印刷有限公司
經銷　各地新華書店
開本　889×1194mm　1/12
印張　8.34
版次　2018年12月第1版
　　　2018年12月第1次印刷
書號　ISBN 978-7-5479-1886-9
定價　68.00圓

若有印刷、裝訂質量問題，請與承印廠聯係